彩色放大本中國著名碑帖

程南雲行書千字文

孫寶文 編

千字文

天地玄黃宇宙洪荒日月盈昃辰宿列張寒來暑往秋收冬藏閏餘成歲律呂調陽雲騰致雨

露結爲霜金生麗水玉出崐岡劒號巨闕珠稱夜光果珍李柰菜重芥薑海鹹河淡鱗潛羽翔龍師火帝鳥官人皇始

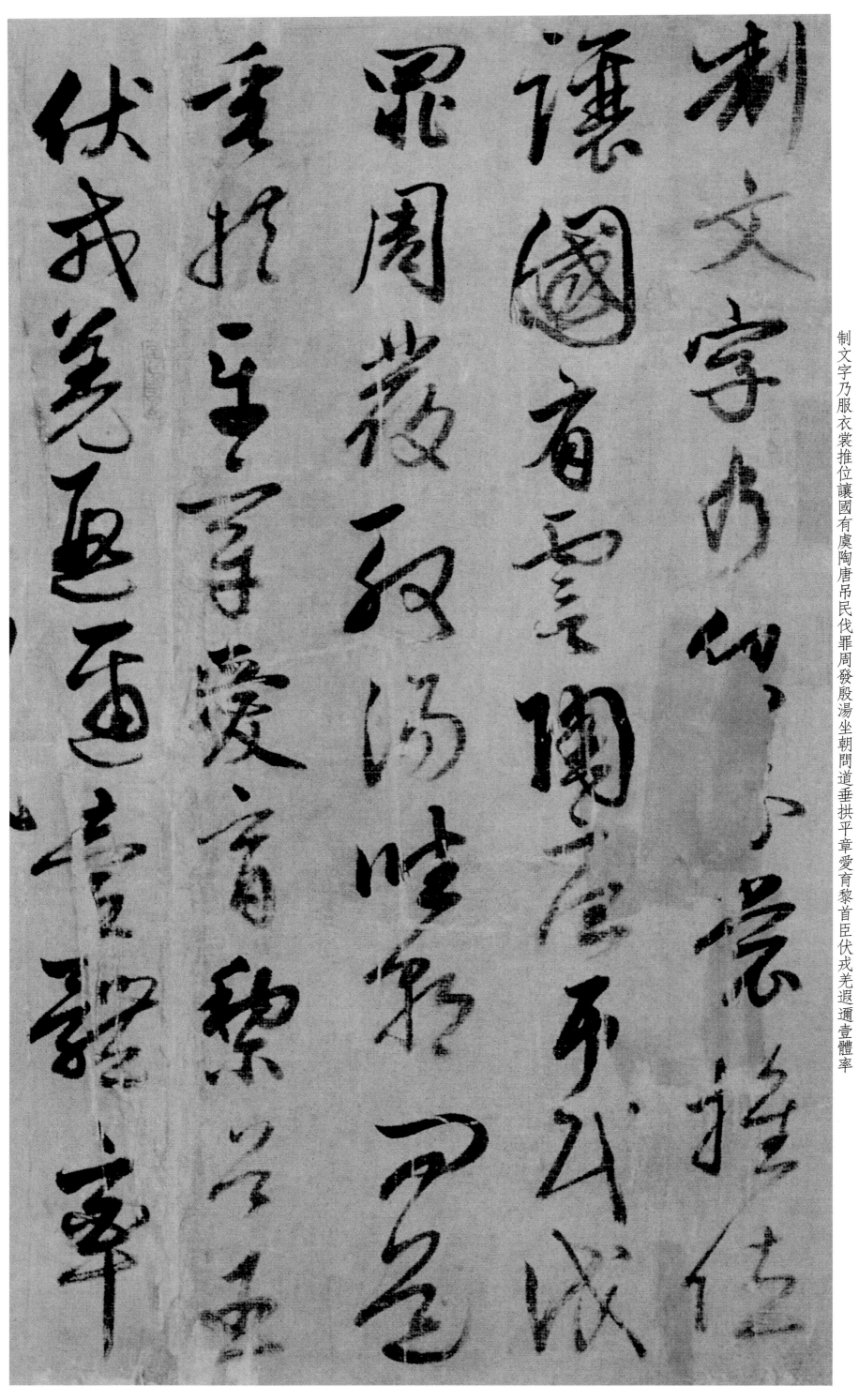

制文字乃服衣裳推位讓國有虞陶唐弔民伐罪周發殷湯坐朝問道垂拱平章愛育黎首臣伏戎羌遐邇壹體率

4

賓歸王鳴鳳在樹白駒食場化被草木賴及萬方蓋此身髮四大五常恭惟鞠養豈敢毀傷女慕貞潔男效才良知過必

賓歸王鳴鳳在樹

白駒食場化被草木賴及

萬方蓋此身髮四大五萬

恭惟鞠養豈敢毀傷

慕貞潔男效才良知過必

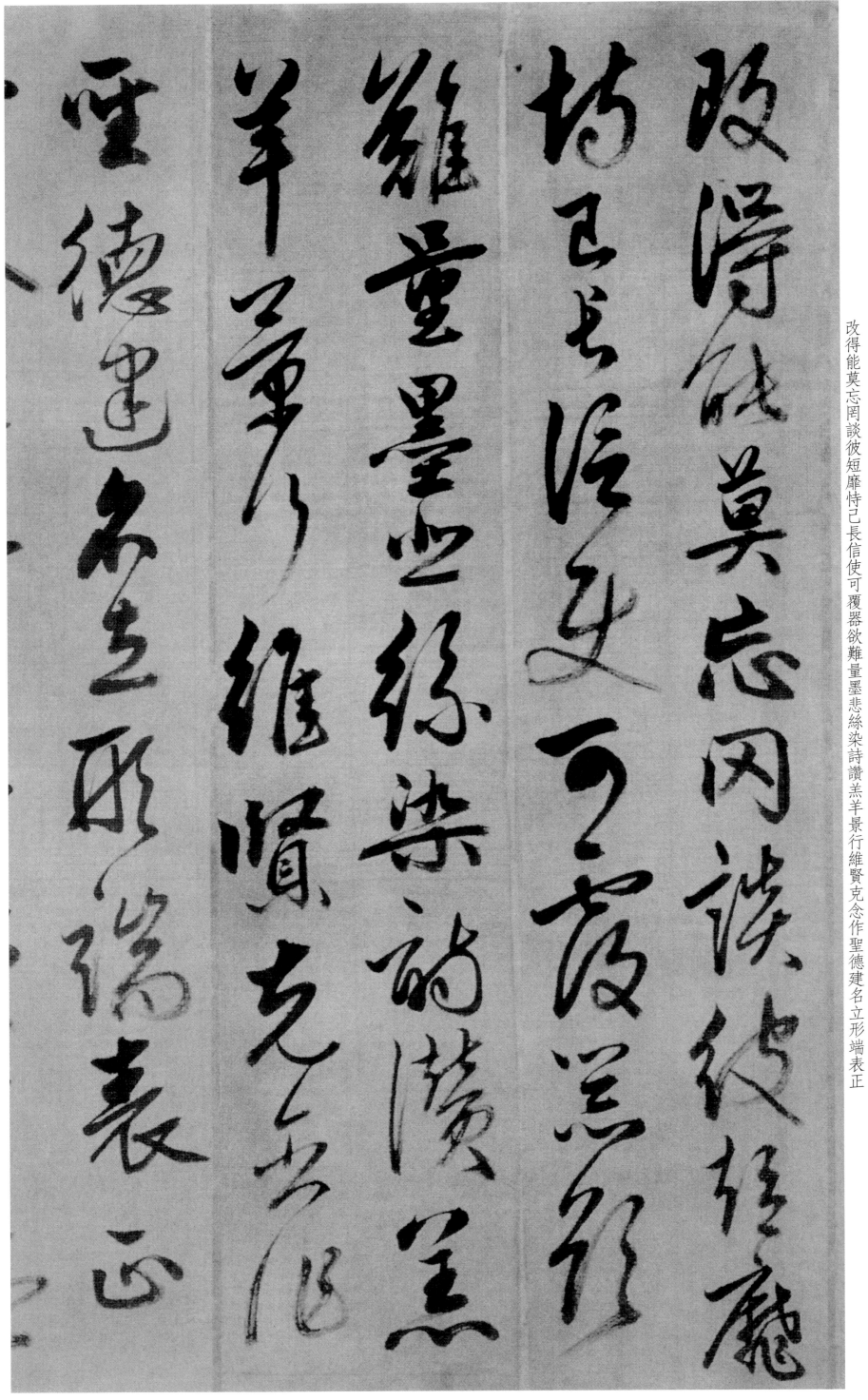

空谷傳聲 虛堂習聽 禍因惡積 福緣善慶 尺璧非寶 寸陰是競 資父事君 曰嚴與敬 孝當竭力 忠則盡命 臨深履薄

夙興溫凊似蘭斯馨如松之盛川流不息淵澄取映容止若思言辭安定篤初誠美慎宜令榮業所基籍甚無竟

學優登仕攝職從政存以甘棠去而益詠樂殊貴賤禮別尊卑上和下睦夫倡婦隨外受傅訓入奉母儀諸姑伯叔

猶子比兒孔懷兄弟同氣連枝交友投分切磨箴規仁慈隱惻造次弗離節義廉退顛沛匪虧性靜情逸心動神

疲守真志满逐物意移堅持雅操好爵自縻都邑華夏東西二京背芒面洛浮渭據涇宮殿盤欝樓觀飛驚圖寫禽

疲守真志滿逐物意移堅持雅操好爵自縻都邑華夏東西二京背芒面洛浮渭據涇宮殿盤欝樓觀飛驚圖寫禽

獸畫綵仙靈丙舍傍啓甲帳對楹肆筵設席鼓瑟吹笙升階納陛弁轉疑星右通廣內左達承明既集墳典亦聚

群英杜稾鍾隸漆書壁經府羅將相路俠槐卿户封八縣家給千兵高冠陪輦驅轂振纓世祿侈富車駕肥輕策功茂

羣英杜稾鍾隸漆書壁
經府羅將相路俠槐卿
户封八縣家給千兵高
冠陪輦驅轂振纓世祿
侈富車駕肥輕策功茂

踐更霸趙魏困橫假途

滅虢踐土會盟何遵約

法韓弊煩刑起翦頗牧

用軍最精宣威沙漠馳

譽丹青九州禹迹百郡秦

并嶽宗泰岱禪主云亭鴈門紫塞雞田赤城昆池碣石鉅野洞庭曠遠綿邈巖岫杳冥治本於農務茲稼穡俶載南畝我藝

黍稷税熟　貢新勸賞　黜陟孟軻　敦素史魚　秉直庶幾　中庸勞謙　謹勑聆音　察理鑒貌　辨色貽厥　嘉猷勉其　祗植省躬

譏戒寵增抗極殆辱近恥林皋幸即兩疏見機解組誰逼索居閑處沉默寂寥求古尋論散慮消搖欣奏累遣慼謝歡

招渠荷的歷園莽抽條枇杷晚翠梧桐早凋陳根委翳落葉飄颻遊鵾獨運凌摩絳霄耽讀翫市寓目囊箱易輶攸

畏屬耳垣墻具膳餐飯適口充腸飽飫烹宰饑厭糟糠親戚故舊老少異粮妾御績紡侍巾帷房紈扇圓潔銀燭煒煌

晝眠夕寐　籃筍象床
弦歌酒讌　接杯舉觴
矯手頓足　悅豫且康
嫡後嗣續　祭祀烝嘗
稽顙再拜　悚懼恐惶
箋牒簡要　顧

晝眠夕寐籃筍象床弦歌酒讌接杯舉觴矯手頓足悅豫且康嫡後嗣續祭祀烝嘗稽顙再拜悚懼恐惶箋牒簡要顧

答審詳骸垢想浴執熱願涼驢騾犢特駭躍超驤誅斬賊盜捕獲叛亡布射遼丸嵇琴阮嘯恬筆倫紙鈞巧任釣釋紛

答審詳骸垢想浴執熱願涼驢騾犢特駭躍超驤誅斬賊盜捕獲叛亡布射遼丸嵇琴阮嘯恬筆倫紙鈞巧任釣釋紛

利俗並皆佳妙毛施

姿工顰妍咲年矢每催

羲暉朗曜璇璣懸斡

晦魄環照指薪脩祜

永綏吉劭矩步引領俯仰

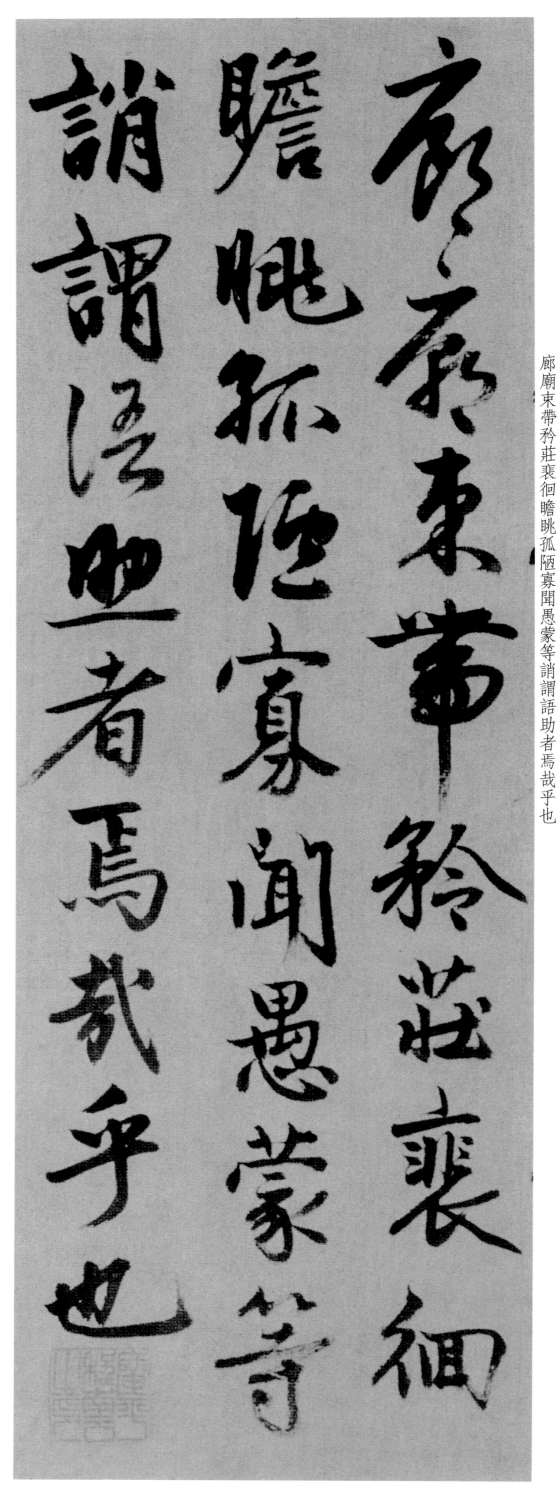

廊廟束帶矜莊裵徊瞻眺孤陋寡聞愚蒙等誚謂語助者焉哉乎也

廊廟束帶矜莊裵徊瞻眺孤陋寡聞愚蒙等誚謂語助者焉哉乎也